OFFERTA

2 KILI
×
€ 3,50

U0050322

A SCELTA

A SCE

MAGLIA
DI LANA
OFFERTA!!!

€ 6.00

AGLIA

突破界線

從另一方面來說，作為一棵樹，Pictor 將維持原樣，永遠不會改變。當他發現這個事實時，他的快樂也隨之消逝。很快地，他開始老去，就和你所看到的那些老樹們一樣，他疲倦、嚴肅且看起來受盡折磨。這樣的道理也體現在其他如馬、鳥、人等所有生物上面，一旦牠們失去了改變的能力，悲傷與沮喪會將其掩沒，並失去那些美麗動人的痕跡。」

—Hermann Hesse, Pictor's Metamorphoses（註1）

以謙卑而勇敢的姿態挺立、滿懷雄心的年輕人希冀能改變世界，為了打破現有的規範並從中尋找樂子，他們甚至不懼於帶來一場革命。在微笑旁觀的設計大師—布魯諾·莫那利（Bruno Munari）（註2）眼中，與其說是一場轟轟烈烈的行動，不如說，這是在不受矚目的狀況下，自然而然發生的行為。對這位視覺設計界的邁達斯王（King Midas）（註3）來說，他樂於與這些後輩站在同一陣線上，也和他們懷抱著同樣的理念，他認為，要改變現有規則，使它變得更純粹、更普遍，最好的方式就是打破它，進而超越它。

布魯諾·莫那利運用設計完善且配備完整程式的機器，從一份原稿開始，創造出各式可無限生產、獨一無二的「複製」檔案（影印機就是一例）（註4）。為了獲得出乎意料的成果，他秉持開拓新視野的理想，活用這樣的做法，將「打破疆界」這件事理論化，在探索未知領域的同時，腳下也自然出現了全新的道路。他著名的無版印刷系列作品就是一例，它闡述了曾熱議一時的一「複製影印」與「獨特創作」之間的矛盾弔詭之處。（註5）就如那件名為《規則與隨機》的作品一樣，在創作過程中，他隨性地將不同的色彩潑灑在被仔細收捲的衣物上，刻意「弄髒」它們。這些由機器所製造、各有千秋的獨特作品展現出了前段所述的革新精神：「自然地忽視限制的條件，反而得以避開明顯的阻礙，進而打破僵局。」

註1：赫爾曼·黑塞（Hermann Hesse）是一名德國詩人、小說家，1946年獲諾貝爾文學獎肯定，著有《彷徨少年時》、《流浪者之歌》等作，於1922年出版的《皮克托變形記》（Pictor's Metamorphoses）包含了十九篇短篇故事，是展現赫爾曼短篇寫作風格精髓的重要之作。

註2：布魯諾·莫那利來自義大利，是一名藝術家、設計師與教育家。曾被畢卡索譽為「現代達文西」的他，在繪畫、雕刻、工業設計、平面設計、藝術教育、文學等不同領域上都有非凡的成就，他單純、簡潔、親切、帶有詩意與幽默感的藝術與設計作品在義大利視覺藝術史上擁有不可磨滅的地位。

註3：邁達斯王是希臘神話中的弗里吉亞國王，以點石成金的故事最為人知。

註4：在每次的「複製」過程中，隨著外界因素或干擾介入的動作，影印機得以創造出「獨一無二」、無法被百分之百複製出來的成果。

註5：在布魯諾·莫那利所著的《無版印刷》（Original Xerographies）中，他展現了一系列實驗性的複印作品，在影印過程中，他在玻璃蓋板上嘗試不同干擾、移動的動作來影響作品呈現的效果，隨著系

「規則」與「隨機」的融合之作讓我們認識了精確的設計方法、速度感、研究方式與水平思考的法則(註6)。此外，這位老頑童還為我們帶來了那本玩心十足的童書──《莫那利的機器》(Le Macchine di Munari)(註7)，他在其中的《注意!注意!》(Attenzione!Attenzione!)一詩中，將前一行的字在下一行中改變位置，運用雙關與矛盾的手法，直到最後一行，恍惚間，看似一切又回到原點，卻發現，雖然用了和第一句一樣的語彙，語意卻恰好相反。(可從原文所見：È vietato l'ingresso ai non addetti al lavoro/È vietato il lavoro ai non addetti all'ingresso/È ingrassato l'addetto ai non vietati al lavoro/(...)/ È dettato il permesso ai verdetti del foro/È vietato l'ingresso agli addetti al lavoro...第一句的原意是：「非相關人士不得進入」，但是隨著字彙順序的改變，繞回原句後，最後一句的意思卻變成：「相關人士不得進入」。)，就像雷蒙‧格諾(Raymond Queneau)在《風格練習》(Exercises de Style)(註8)一書所做的一樣，同樣一個主題，用不同的方式來詮釋、轉換，會得到不同的感受。

不僅是做出改變或改善，試著建立新的里程碑。

所有的東西都能改變，也需要被改變，它們都該擁有適應時代的能力。我們所在的是一個不穩定的時代，隨著它的需求而變化，強調改變的重要性，用力閃耀出自己的光芒。

勇敢突破界線吧!

統化的試驗手法，運用影印機的各種可能性，創造出獨特的視覺成果，可說是「拷貝藝術」（Copy Art）的先驅。

註6：水平思考的法則是由英國心理學家愛德華‧戴勃諾（Dr.Edward De Bono）所提出，又稱作戴勃諾理論。相較於重視邏輯的垂直思考法，水平思考法突破了一般的常軌規則，以多方向式思維激發出獨特的應對方式與創意。

註7：《莫那利的機器》(Le Macchine di Munari)是莫那利的經典著作之一，在本書中，他運用了豐富的想像力，以幽默的圖像來詮釋大自然與機械的循環運作方式，用簡單又極富深意的方式探討人與機械的關係。

註8：雷蒙‧格諾是一名法國詩人、小說家，出版於1947年的《風格練習》是他最廣為人知的作品，裡面以99種不同的風格寫法來描述同樣的故事，奇特的手法、實驗的精神與獨特的架構讓它在文學史上佔有一席之地。

Beppe Finessi

品牌設計玩轉指南

Pietro Corraini
Stefano Caprioli

怳怳文化

設計一個商標和logo，接著拿出一張紙或一個信封，將它印在上頭。除了標誌本身的圖像以外，色彩和字體的選擇也非常重要。

And then use them for every application.
And then use them for every application.
And then use them for every application.
And then use them for every application.
And then use them for every application.
And then use them for every application.
And then use them for every application.
And then use them for every application.
And then use them for every application.
And then use them for every application.
And then use them for every application.
And then use them for every application.
And then use them for every application.
And then use them for every application.
And then use them for every application.
And then use them for every application.
And then use them for every application.
And then use them for every application.

試著將它運用在不同的應用物上面

And then use them for every application.
And then use them for every application.
And then use them for every application.
And then use them for every application.
And then use them for every application.
And then use them for every application.
And then use them for every application.
And then use them for every application.
And then use them for every application.
And then use them for every application.
And then use them for every application.
And then use them for every application.
And then use them for every application.
And then use them for every application.
And then use them for every application.
And then use them for every application.
And then use them for every application.
And then use them for every application.
And then use them for every application.
And then use them for every application.
And then use them for every application.
And then use them for every application.
And then use them for every application.
And then use them for every application.

THE I

TY PRO

IS OBS

DENTI-

OGRAM

OLETE

舊有的品牌系統設計思維已經過時了！

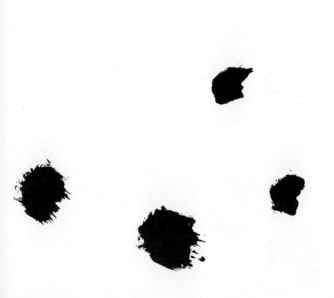

CONSORTIUM OF SHEPHERDS

為本地放牧與乳酪業者團體所設計的商標與logo標準字。

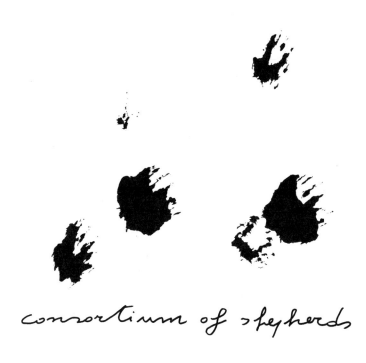

consortium of shepherds

為本地放牧與乳酪業者團體所設計的商標與logo標準字。

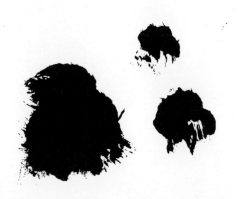

Consortium of shepeards

為本地放牧與乳酪業者團體所設計的商標與logo標準字。

隨著放牧地點與製作、存放時間的變化，同種類的乳酪嘗起來也有不同的風味與香氣，但是，它們仍被歸類於同一個種類。

那麼，我們該如何分辨它們呢？

根據乳酪的**形狀**？
還是依不同的
製作過程來判別？

設定一個目標，
運用一種方法，
使用原始的材料
與用具開啟設計
過程。

在相同的過程下會產生**相似卻不同**的結果。

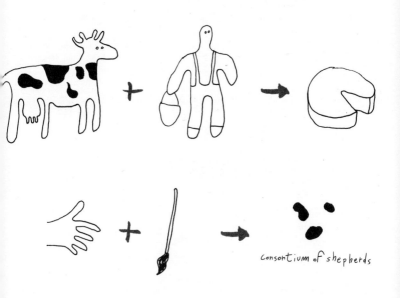

consortium of shepherds

牧羊人所**運用的設計語彙**
必須盡可能地接近**乳酪製作的方式**

創作的過程
是由一連串的動作組成的，
每個動作可以被分解。

如右圖：

INTENTION ——

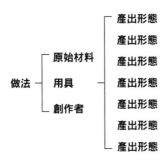

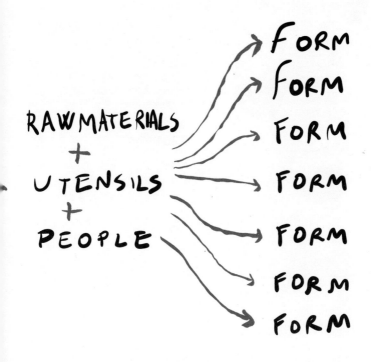

最後的產出成果,也可能反過來,在另一個設
計過程中,轉換角色,變成最初的原始材料,
進而演進並創造出更複雜、更多元的產物。

商標設計

做法
在一張紙上，用任何你喜歡的方法，盡可能地留下各種痕跡與標記。

原始材料
黑色的水性顏料，可畫在任何種類的紙張上面，也可根據不同的質感需求，選擇其他材質。

用具
圓筆尖的沾水筆。

創作者
一位平面設計師或是牧羊人。

CONSORTIUM OF SHEPHERDS

LOGO標準字設計

做法
用任何你想要的方式寫下文字內容：大寫、小寫、小型大寫、斜體等等都可以，最重要的是，使它具備可閱讀性。

原始材料
隨便一張紙都可以。

用具
細的黑色簽字筆。

創作者
一位平面設計師或是牧羊人。

商標與LOGO的用法

做法
複製前述設計的商標與logo,可以把它們結合在一起,也可以將它們分開,你可以自由地擺放它們的位置,但必須注意,你所選擇的色彩在任何背景上都是清晰可見的。

原始材料
原始或是數位化的商標與logo,根據不同的用途,可選擇不同的紙張、媒材或裝置。

用具
掃描器、筆刷工具、印表機、複印機、錄影機等各種工具。

創作者
一位平面設計師或是牧羊人。

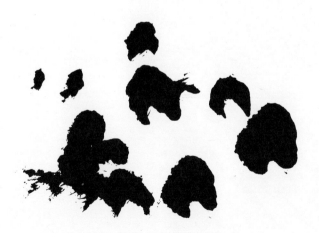

Consortium of Shepherds

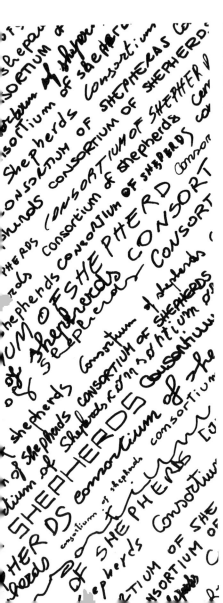

花紋/圖騰

做法
將logo以45度傾斜的方式，使用同樣的顏色，填滿某個物件的表面。

原始材料
各種logo樣式、紙張材質或是其他應用材料都可以嘗試看看。

用具
先用細的黑色簽字筆來創造圖案的基底，接著，為了適應不同的用途，使用掃描器與軟體的噴槍功能等工具來改變文字的顏色。

創作者
將簽字筆傳下去，越多平面設計師與牧羊人參與越好。

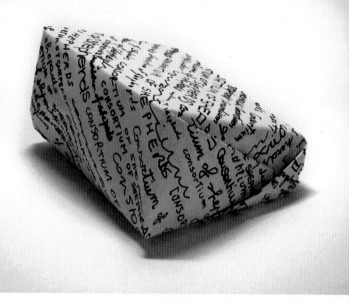

食品包裝設計

做法

把Consortium of shepherds（意為牧羊人團體）的文字圖案放
在食品包裝紙上，它與紙張的顏色搭配要讓圖案能清晰可見。

原始材料

圖案、食品包裝紙。

用具

任何排版、設計軟體。

創作者

每一次讓不同的平面設計師嘗試。

動態品牌識別系統

設計原則一

商標本身體現了創作過程

為了創造出獨一無二的圖像成果，**我們定義並設計出一套品牌識別系統，對它進行調整，進而掌控它的形態**。對人們來說，商標的設計性質是永久的、一勞永逸的，一旦它們被拿出來探討並加入新的論點，我們就會說，這個系統被重新設計過了！

而對具可變動特性的**動態品牌識別系統**而言，那些我們所嘗試的不同形態，它們本質相似，卻又彼此不同。在這方面，**它們的差異性與辨識度不出自於形態本身，而在於它的創作規則與過程**。

本書並不著重於產出的視覺形態，而是對創意產出的過程下一個新的定義。**一名設計識別系統的平面設計師會先設定目標、選擇原始材料、所需工具並將創意過程中所牽涉到的人物連結在一起。此外，定義規範、設立自由發揮的限制程度也是由他來執行**。這樣的圖像，惟有在指示與解釋範例之下，它才會具有溝通的意義。

主導人（也就是設計者）為這個創作計劃所擬定的條件帶來了兩個變數：**隨機性與因果關係**。它們定義了此商標一系列的設計方法，在無法預測的狀況下，每一次的設計成果也會有所差異，善用這樣的差異，就得以創造出**無止盡、擁有不同個性**的創作產物。

商標字義溯源

作為一個標誌，商標的定義取決於它所印上的物品。

-mark這個字尾來自於德文marka，是標誌的意思。sign（標誌）這個字則可能起源於secare，為削減、切開之意，而sign這個字本身也隱含了某個動作或姿態之意。如果說，商標是創作過程的展現，那麼，商標的形態就是由過程中的連續行動演變而成。

商標的形態
隱含了
創作過程的軌跡

畫一個黑色的圓形

拿一支細的黑色簽字筆，在紙上隨手畫下不同的
圓形，它們的半徑儘量要和本頁所畫的圓形範例
差不多。

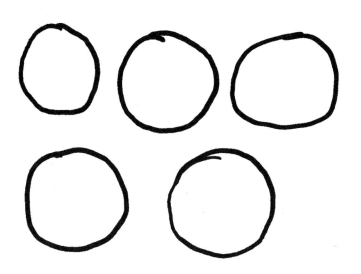

在閉合的曲線裡畫上另一條閉合的曲線

拿一支細的黑色簽字筆，在本頁所附的閉合曲線
裡面任意畫上另一條閉合曲線。。

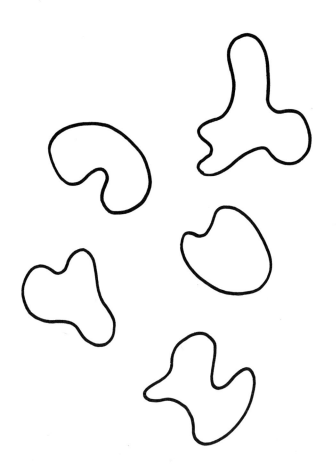

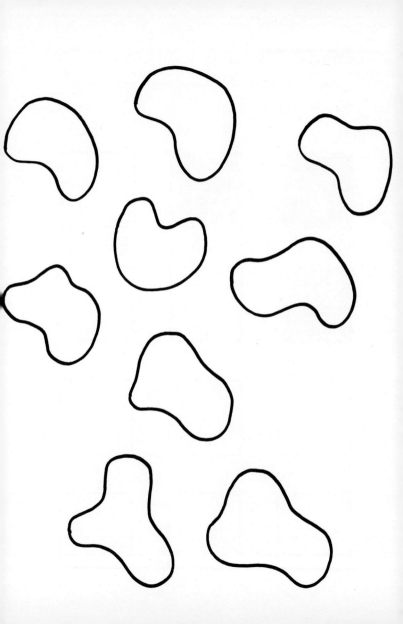

為正方形著色

為每個正方形快速著色，在每一次過程中，筆尖
都不要離開紙張。

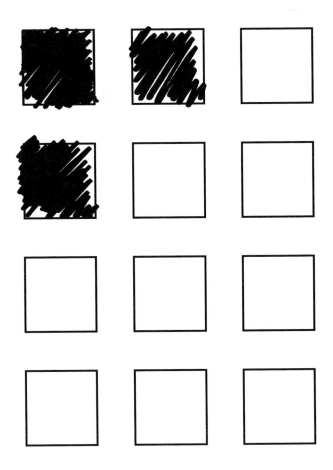

連連看

拿一支細的黑色簽字筆，用你喜歡的方式把不同
的點連起來。

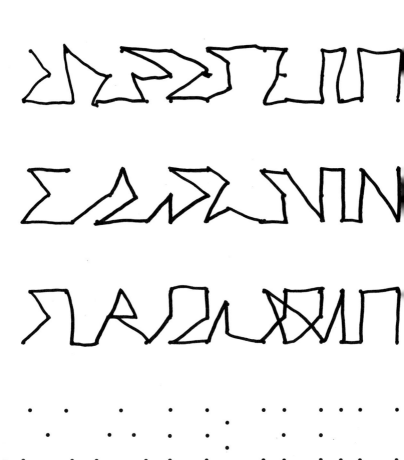

一個平面的商標可能會以立體的方式呈現。舉例來說，像是霓虹燈上的文字圖像這類的立體呈現方式。換句話說，它有可能被設計成3D的形態，因此，相較於平面視野，**它會擁有不只一點的觀看視角。**

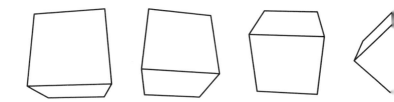

假設這個商標是一個幾
何形狀的固體,隨你的
心意,從不同的角度去
研究它,最重要的是,
整個商標能夠正確傳達
出它所要表達的意念。

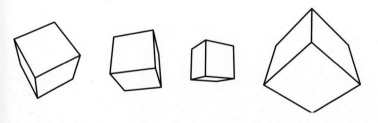

即使有些設計看起來更完整,你還是可以從這些發展中的形態裡
選擇自己最喜歡的那一個。

從研究動態品牌識別系統開始，我們可以改變人們認知商標的意義，藉由「**擁有相似的特質，卻又完全不同**」的特性來動搖它「不可變動」且「穩定」的本質，

時間的因素影響了空間，不同的時間會有不同的變化，**今天所使用的商標，到了明日，可能又會被賦予不同的意義。**

想像一下，你要為某個社區設計一個商標，而當社區每多一個成員，在這個既定區域內，就會多一個有色圓點。

隨著社區人口的變動，這個商標的形態隨時都會改變，也可能好幾個月都不會出現任何變化。

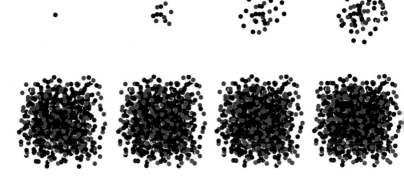

第四空間（也就是時間）
的影響力定義了此商標隨
時間變動的本質。

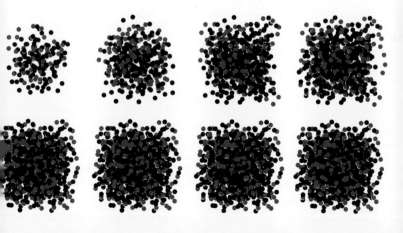

動態品牌識別系統
設計原則二

設計可變動的品牌識別系統
包含了三個層面：

**指派任務、抽取樣本和
一再的嘗試與犯錯。**

指派任務

向第三方指派創作任務。

抽取樣本

從現象、群體或現實環境中抽取樣本。

一再的嘗試與犯錯

在商標設計過程中，由機器或是人為因素所造成的錯誤。

指派任務

畫一朵花、一輛車、一間小房子或是一個具有獨特風格的人物。

指派任務的意思是，設下寬鬆或嚴謹的規範，依循著這個規範，讓其他人參與商標的設計過程。

舉例來說，前述牧羊人團體的品牌識別系統，就是指派任務下的成果。你可以指定幾何圖形的形狀或單純文字書寫的方式，或者指定文字的排法，也可以指定要在版面上放入哪些元素，你所指定的對象並不限於專家，不管是平面設計師、放牧者、一名女孩或一台電腦都可以參與其中。

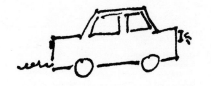

抽取樣本

義大利共和國的國徽

義大利是一個民主和國,所以,它的商標要一次性地代表全體義大利人民的形象。

耐心收集義大利人的檔案照片。

建立他們的輪廓剪影,接著,將它們放在原本 logo 的徽章底紋上。

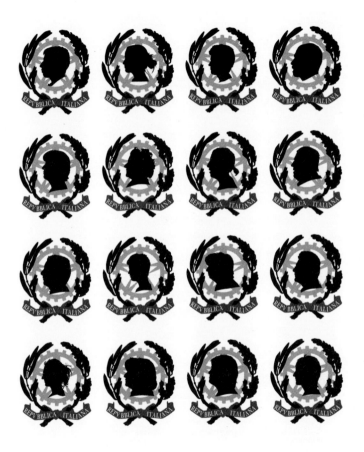

亞特蘭提斯（Atlantide）_{（註9）}

它是線上圖書館的搜尋引擎，試著為它打造一套動態品牌識別系統。

像Google這類的搜尋引擎，是以使用者鍵入的關鍵字來觸發一長串有著或多或少關聯的清單。在這個範例中，Atlantide就屬於這類系統，不同的是，它所管理的是圖書館的引用資料。

當你在思考Atlantide這幾個英文字母的構成方式時，不妨從圖書館裡隨機抽選一本書，找出你中意的「A」字母，然後把它掃描到電腦裡。接著闔上書本，再挑選另一個字母「T」並重複掃描的流程。然後，耐心且用心地處理接下來的字母「l、a、n、t、i、d、e」，如果你想要的話，不一定是書裡的文字，也可以善用封面的字母，但你必須將掃描檔設定成黑白的。

一切搞定後，可別忘了溫柔地把書本們都放回架上呀！

註9：亞特蘭提斯之名最早可見於柏拉圖（Plato）的著作，是一傳說中擁有高度文明的古老大陸。

atlaNtidE

atlanTIDe

AtLanTide

AtLantide

atlanTidE

aTLantiDe

atlanTIde

AtlAntiDE

aTLaNtidE

一再的嘗試與犯錯

精確的規則會產出精確的結果,但是,因為偶發因素的介入,在過程中,我們所能掌控的程度也隨之減少。在抽象的規則之下,那些可能犯下的錯誤常會為我們帶來不同的結果。

意外的火花

請一名地質學家或任何研究火山、地震的專家在紙上畫一條線，盡可能地讓它直一點，然後在他們畫的過程中，出其不意地輕撞他們的肩膀，看看會出現什麼成果。

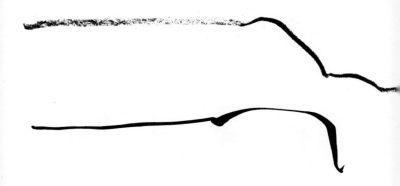

Lava－離心式洗衣機的商標 (註10)

坐在一台旋轉中的離心洗衣機前面，試著複製下面這個商標。你可以找一個像是紙板的東西墊著支撐創作，或是，你也可以使用描圖紙，但是，使用描圖紙的對象僅限於初次接觸的菜鳥。

註10：在這裡，Lava之名起源自義大利文動詞Lavare，是洗、清潔的意思。

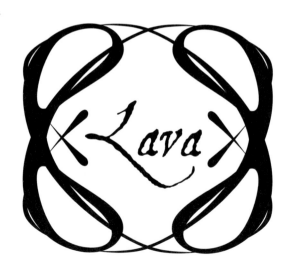

閉上眼睛畫一個方形

用一支鉛筆畫下不同尺寸的方形,畫好一個之
後,鉛筆的筆尖就離開紙面。我建議,離開紙
面的時間至少要五秒,你可以把手懸在空中,
任意轉變各種無意義的隨性姿勢。

運用特別的工具與素材
為市立水族館設計一個商標

用水彩筆和吸水紙來重新繪製下面的線條，以不
超過兩條筆劃為標準來創作這個商標。

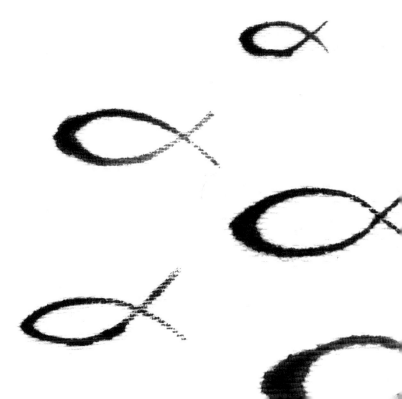

掃描器 X 電磁波干擾 = ?

假設你要為一個電信通訊產業設計商標，試著詢問電磁波專家，請他們告訴你，如何利用電磁波的力量來影響掃描的影像成果。

不幸地，在作者的身邊沒有這樣的電磁波專家。這樣看來，要設計動態品牌識別系統還需要不同領域的支援呢！

在秩序與混亂之間，跟隨**指派任務、抽取樣本**與**勇敢犯錯**的重點與步驟前行，找到自己的定位。無論是自由度或限制度、主觀思維的多寡、軟體工具的選擇或預期中的錯誤經驗，這些元素影響了成果－有的比較接近設計者的期望性態，有的卻不然。除此之外，它們也影響了最終產物之間的相似與差異程度。

動態品牌識別商標設計原則三

在設計過程中，對動態品牌識別系統而言，設計師的掌控度決定了它的系統化程度。

在動態品牌識別系統發展過程中，任何沒有被明確規範的領域，都擁有無限的可能性。

過程中越自由，隨著時間演進，就會創造出更多種不同的形態。

用左手畫一個圓

拿一支細簽字筆，試著想像一個半徑長度，在紙
上畫下幾個尺寸差不多的圓形。

（不適用於左撇子或是雙撇子喔！）

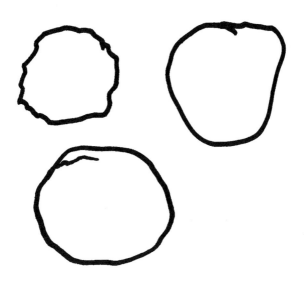

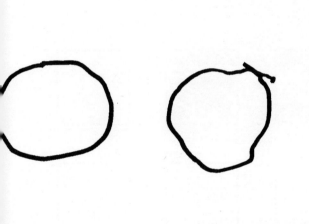

為方格填色

用一支細的黑色簽字筆，持續地用Z字形的筆觸為
方格填色，根據下述範例圖的方式來描繪筆觸的
方向。

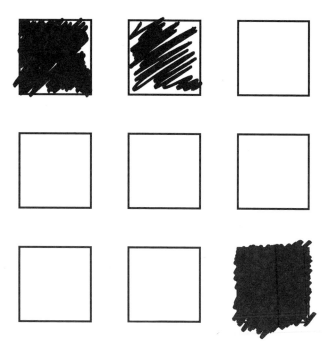

為方格填色

用一支黑色簽字筆，持續地用Z字形的筆觸為方格填色，這一次你能自由選擇筆觸的方向。

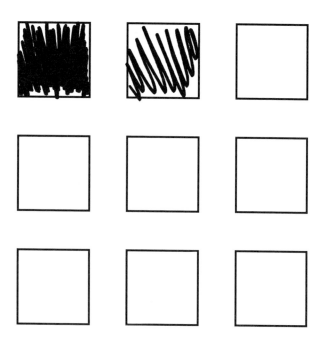

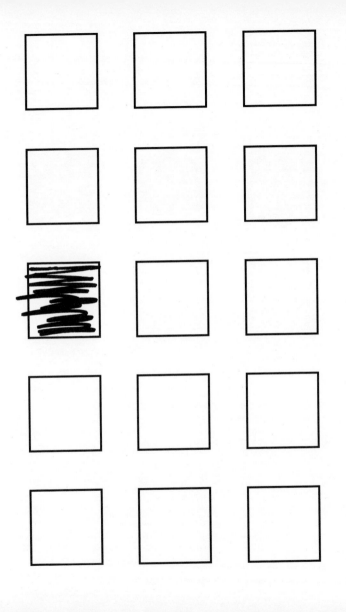

為方格填色

用一支黑色簽字筆，用非常快的速度為方格填色。

動態品牌識別系統

設計原則三 結論

品牌識別系統是由一系列具變動性的視覺圖像集合、演變而成。

實際練習

電腦公司的商標

這個logo以幾何形態構成，空間的安排、對齊的方式與每個字母的曲線比率都要符合統一的規範，它的底部與高度的比例應為五比一，無論是放大或縮小，只要經過複製的程序，都要與這個比例相符。

為了避免其他視覺因素干擾，我建議，和其他元素之間留有一塊自由區域，它的寬度約為logo寬度的百分之十，而高度約為logo高度的百分之三十五。

這塊自由區域能夠保持logo本身的清晰度與易讀性。

在未經授權的狀況下，若要將此logo與其他商標或logo作結合，需經過專案負責人的同意。

此Logo的七「不」法則

· 不得改變字體與文字編排方式
· 它不得為單單一段文字或是一行地址
· 顏色不得為一部份反白，一部分反黑
· 不能將它用作一個花紋或圖案
· 不能置放在以花紋或圖案組成的背景上
· 字體部分不得使用陰影或是3D立體效果
· 不得以花邊或邊框來裝飾它

著名義大利科技公司－Olivetti Group的商標範例。
（擷取自它們的初版品牌識別手冊）

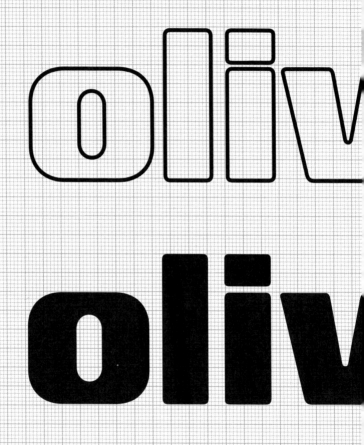

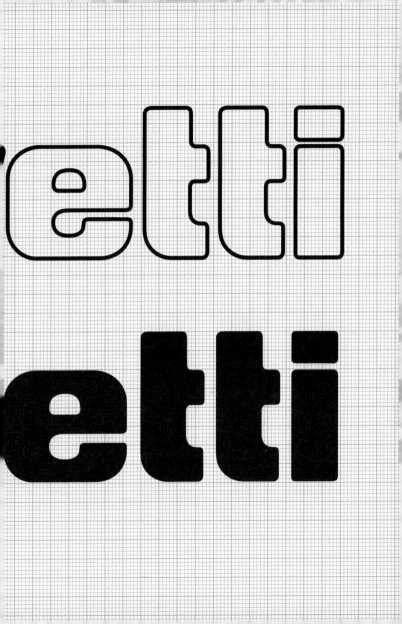

自然語彙的奧秘

就如固有的品牌
視覺識別系統一
樣，動態品牌識
別系統也是由商
標、logo、色彩與標
準字所組成的。

然而，和固有識別系
統不同的是，相較於
商標本身的最終形態，
動態品牌識別系統定義的是設計
過程。在使用商標的過程中，隨著思維變
化，這些視覺圖像創造了不同的意義，可
以這麼說，重新從創作過程的角度來思考
商標設計，是回歸平面設計本質的一種
方式。

如果把我們設計的商標比作一片
楓葉,那麼,從過去到現在,那
些來自不同楓樹的楓葉,都能被
視作商標不同的表現形式,而那
些來自同品種楓樹的楓葉,則是
經歷了同樣的創作過程、由同一
種組成方式打造而成的產品。

要明確描繪出楓葉的固定形狀是
不可能的,也不可能出現兩片長
得一模一樣的楓葉,但是,另一
方面來說,要能辨別
楓葉與其他葉子的
差異是做得到的,
哪一片葉子不屬於楓
葉品種,望過去便能一
目了然。

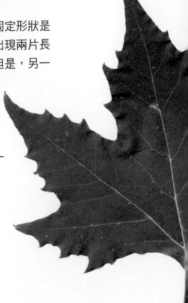

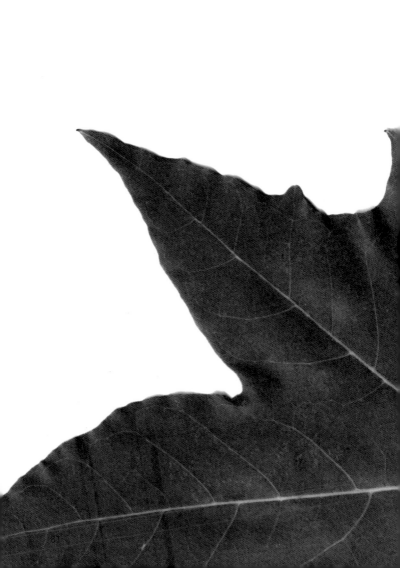

大自然的奧秘在於，
它所創造出的物品都
是獨一無二的，它們
身上那些「不完美的
缺陷」體現了獨特的
自然本質，也正是這
樣的本質，讓它們得
以緊密連結。

HOW TO BREAK THE RULES OF BRAND DESIGN
IN 10+7 EASY EXERCISES

品牌設計玩轉指南

作者 Pietro Corraini、Stefano Caprioli
譯者 吳家姍、陳奕君
編輯企畫 忱忱文化

--

發行人 陳奕君
出版 忱忱文化
地址 臺北市民權西路11號10樓之2
電話 +886 958-123-273
電子信箱 egchen@chenchenbooks.com
網址 chenchenbooks.com.tw
劃撥帳號 50309161
劃撥戶名 忱忱文化社
發行 龍溪國際圖書有限公司
地址 新北市永和市中正路454巷5號1F
電話 02-3233-6838
印刷 沈氏藝術印刷股份有限公司
初版 2014年11月
定價 新臺幣230元
版權所有 翻印必究
ISBN 978-986-91174-0-1

--

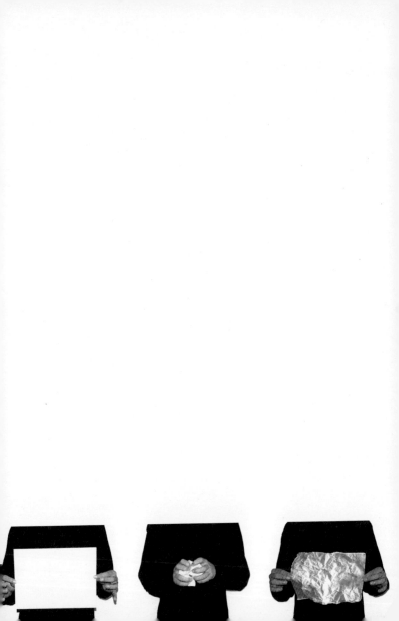

國家圖書館出版品預行編目（CIP）資料

品牌設計玩轉指南 / Pietro Corraini, Stefano
Caprioli作；吳家姍, 陳奕君譯.--初版.--臺北市：
忱忱文化出版；新北市：龍溪國際圖書發行,
2014.10
　面；　公分
譯自：How to break the rules of brand design
in 10+8 easy exercises
ISBN 978-986-91174-0-1（平裝）

1.商標設計 2.企業識別體系 3.品牌

964.3　　　　　　　　　　　　　　　103020410